மனிதம் கற்க வாசியுங்கள்

வாசிப்பு

கெ.மாயகிருஷ்ணன்

XpressPublishing
An imprint of Notion Press

Old No. 38, New No. 6
McNichols Road, Chetpet
Chennai - 600 031

First Published by Notion Press 2019
Copyright © G.Mayakrishnan 2019
All Rights Reserved.

ISBN 978-1-64783-169-1

This book has been published with all efforts taken to make the material error-free after the consent of the author. However, the author and the publisher do not assume and hereby disclaim any liability to any party for any loss, damage, or disruption caused by errors or omissions, whether such errors or omissions result from negligence, accident, or any other cause.

While every effort has been made to avoid any mistake or omission, this publication is being sold on the condition and understanding that neither the author nor the publishers or printers would be liable in any manner to any person by reason of any mistake or omission in this publication or for any action taken or omitted to be taken or advice rendered or accepted on the basis of this work. For any defect in printing or binding the publishers will be liable only to replace the defective copy by another copy of this work then available.

பொருளடக்கம்

அணிந்துரை — v

முன்னுரை — vii

1. அத்தியாயம் 1 — 1
2. அத்தியாயம் 2 — 2
3. வாசிப்பு — 3
4. கற்றுக் கொடுங்கள் உயரட்டும் — 11
5. நூலகம் செல்லுங்கள் புதிய உரையாடல் தொடங்கட்டும் — 14
6. நண்பர்களை தேடுங்கள் புத்தகங்களுடன் — 17
7. மனித நூலகமும் உரையாடலும் — 21

அணிந்துரை

வாழ்த்துரை
முனைவர் .இரா .இரவிச்சந்திரன்
இணைப் பேராசிரியர் தமிழ்த்துறை
தேசியக் கல்லூரி தன்னாட்சி திருச்சிராப்பள்ளி -
620001

"மனிதம் கற்க வாசியுங்கள்" என்ற நூலை முழுமையாக படித்து உணர்ந்தேன் .நூலாசிரியர் திரு கெ. மாயகிருஷ்ணன் அவர்கள் வாசிப்புத் திறன் மிக்கவர் என்பதை இந்நூலின் வழி வெளிப்படுத்துகிறார் .புத்தகம் வாசிப்பதன் மூலம் மனிதன் தன்னுடைய மூன்றாவது கண்ணைத் காண முடியும் என்று தம் உணர்வை வெளிப்படுத்துகிறார் .தெளிவான வாசிப்பும் தெளிவான மனநிலையும் தான் வெவ்வேறு மனிதர்களின் பண்பாடு கலாச்சாரம் போன்ற ஒரு பரந்துபட்ட மானிடவியல் தத்துவத்திற்கு அழைத்துச் செல்லும் என்பதை முன் மொழிக்கின்றார் நூலாசிரியர்.அண்ணல்அம்பேக்கர் ,புரட்சி சிந்தனையாளர் பகத்சிங், ஜவஹர்லால் நேரு, பேரறிஞர் அண்ணா, மாமேதை காரல் மார்க்ஸ், ஆபிரகாம் லிங்கன் ஆகியோர் தம் இறுதி மூச்சுவரை வாசித்துக்கொண்டே இருந்தவர்கள் என்பதை மேற்கோள் காட்டியிருப்பது நூலுக்காக நூலாசிரியர் உழைத்த உழைப்பு வெளிப்படுகிறது. புத்தகம் வாசிப்பதன் வழி மனிதனின் பண்பை பக்குவத்தை உணர வைக்கிறது என்கிறார் நூலாசிரியர். இவர் மேலும் பல நூல்களை படைத்துப் வெற்றி வாகை சூட வேண்டும் என வாழ்த்துகிறேன் பாராட்டுகிறேன்.

அன்புடன்

முனைவர் . இரா. இரவிச்சந்திரன்

அணிந்துரை

முன்னுரை

"புரட்சிப்பாதையில் கைத்துப்பாக்கிகளைவிட
 பெரிய ஆயுதங்கள் புத்தகங்களே"
 --- ரஷ்யா புரட்சியாளர் லெனின்.

உலகத்தின் இயக்கம் பிரம்மாண்டமான ஒன்று அதன் இயங்கியல் தனி சிறப்புகளில் தனித்த வையாகும். இணையத்தின் இயக்கம் உச்சத்தை தொட்டிருக்கும் வேளையில் ஒவ்வொருவரும் இன்று உலகம் தன் உள்ளங்கைக்குள் உள்ளடக்கி வைத்திருக்கும் கைபேசியில் பல்வேறு தகவல்களை உடனுக்குடன் தெரிந்துகொள்ளும் தகவல் தொழில்நுட்பம் வளர்ச்சி அடைந்திருக்கிறது என்பது மகிழ்ச்சிக்குரிய ஒன்றாகும்.

அதேபோல் தகவல் தொழில்நுட்பத்தின் மூலமும் சில தீங்குகளும் நேர்வதுண்டு இந்த சிறு நூல் எழுதிக்கொண்டிருக்கும் வேளையில் கூட கோடிக்கணக்கானவர்கள் கையில் கைபேசி இணையத்தில் இணைந்து கிடைக்கின்றன . அந்த வகையில் இணையத்தின் வாயிலாக வாசிக்கக் கூடியவர்கள் ஏராளம் சமூக வலைதளம் மூலமும் எழுதிக்கொண்டிருப்பவர்கள் உண்டு இப்படி நாளும் கைப்பேசியில் விழிப்பதும் கைப்பேசி வாயிலாகவே உறங்கச் செல்வதும் இன்றைய சூழலில் இயல்பாகிவிட்டது.

மனிதர்களிடம் இந்த தொழில்நுட்பம் வளராத காலத்தில் நம் முன்னோர்கள் படிப்பதற்கு ஏதுமின்றி மண் தரைகளில் எழுதிப் பார்ப்பதும் பின்பு கிராம புறங்களில் கரி துண்டுகளில் எழுதியதும் என் பால்யகாலம் நினைவுக்கு வருவதுண்டு இப்போதும் ஆனால் இன்றைய சூழலில் ஒரு மாபெரும் மாற்றத்தை தொட்டிருக்கிறது . ஒவ்வொரு குழந்தைகள் கூட

கைபேசியில் இணையத்தில் எதையோ தேடுகிற ஒரு மாற்றம் நிகழ்ந்திருக்கிறது.

நாம் முன்னோர்கள் ஓலைச்சுவடியிலும், சிலேட் என்று சொல்லக்கூடிய அதிலும் கடுமையான காலகட்டத்தில் வசதிகள் ஏதுமின்றி படிக்க சென்ற காலம் உண்டு. இன்றைய நிலைமை அதற்கு தலைகீழாக மாறி விட்டன. இந்த காலத்தில் கற்றுக் கொள்வதற்கு ஏராளமான வழிகள் உண்டு ஆனால் அதனை எந்த அளவிற்கு நன்மை பயக்கும் வகையில் பயன்படுத்துகிறோம் என்பது சிந்திக்கக் கூடியவையாகும்.

இப்படி கால மாற்றத்தின் விளைவாக உருவான தொழில்நுட்பங்கள் மனித குலத்தின் மீது ஆடம்பரங்களை உருவாக்கியது மட்டுமல்லாமல் மனிதர்கள் எதார்த்தமாக சிந்திக்கும் ஆற்றலை விரிவுபடுத்தியதா அல்லது சுணங்கச் செய்ததா என்பது எழும் கேள்விகளில் ஒன்று. இன்று ஒவ்வொன்றும் இணையம் வழியாக தேடல்கள் பறந்து கொண்டிருக்கின்றன. அந்த வகையில் வாசிப்பின் முக்கியமான ஒன்று புத்தகத்தின் பக்கங்களை நாம் புரட்டுகிறது போது ஒரு மகிழ்ச்சியான தருணத்தை உணரமுடியும்.இணையம் வழியாக நாம் வாசிக்கும்போது அதனை முழுமையாக உணர்ந்துகொள்ள முடிகிறதா என்பதை நாம் கவனிக்க வேண்டிய ஒன்றாக இருக்கிறது.

சமூகத்தில் மனித உரையாடல்கள் குறைந்துவிட்டன. மனிதன் வீட்டில் இருக்கும்போதும் சரி அல்லது பயணங்களை நோக்கி நகருகின்றன போதும் சரி விரல்கள் கைபேசி உடன் கதை தொடங்கிவிடுகிறது. எதிர்திசையில் கடந்துசெல்லும் முகங்களை கூட கண்கள் பார்க்க மறுக்கிறது .செவிகள் இசையால் நிரப்பிக் கொண்டிருக்கின்றன. மனம் எங்கேயோ கற்பனை கோட்டைகளை எழுப்பிக்கொண்டு குனிந்தபடியே பயணங்கள் வேகம் எடுக்கின்றன .அப்படிப்பட்ட சூழலில் மனித உரையாடல்கள் மிக குறைந்துவிட்டன .மனித உரையாடல்கள் நிகழும்போது வாழ்க்கையில் பாதைகள் கரடு முரடான வை என்பதை அறியமுடியும் வெவ்

வேறு மனித வாழ்வில் நேரிடும் இன்னல்கள் தீங்குகள், ஆதிக்கம் மனம் கொண்ட மனிதர்கள் என எல்லாவற்றையும் உள்வாங்கிக் கொள்கிற போது நமக்கான நேர்கோடு பாதை விழிப்போடு நம் மனதை ஆக்கிரமித்து விடுகிறது. இதில் இருந்து தான் தொடங்கும் தனிமனித விழிப்புணர்வு சமூக பொறுப்பாக மாறுகிறது. உரையாடல்கள் என்பது நம் முன்னோர்கள் கிராமங்களில் பொது இடங்களில் கூடி அமர்ந்து கொண்டு இருப்பார்கள் அருகில் தேனீர் கடை இருக்கும் அல்லது அவர்களாகவே சிறு சிறு உரையாடல்கள், கதைகள், வயல்வெளி குடும்ப வாழ்வு, உடல்நலக் குறைபாடுகள் எதையோ பேசிக் கொண்டிருப்பார்கள். அப்போது அவர்களின் மனச் சுமை குறைந்தது சமூக விழிப்புணர்வு கிடைத்தது. ஆனால் இன்று புது புது வசதிகளுடன் புது புது தொழில் நுட்பத்தோடு இணைகிறார்கள். மாலை நேரத்தில் தெருக்களில் மாணவர்கள், கூடிக் மனப்பாடம் செய்து, எழுதி படித்துக்கொண்டிருந்த காலம் மாறிவிட்டன. நவீன வளர்ச்சிகள் விழுங்கிவிட்டன இத்தகைய குறைபாடுகள் நீங்க புதிய தேடலோடு வாசிப்புக்கான திசைகளை உருவாக்க வேண்டும்.

அந்த வகையில் வாசிப்பை பற்றி ஒரு சிறிய விழிப்புணர்வுகாகவும் எதிர்கால தலைமுறைகளை வாசிப்பை நோக்கி ஈர்க்கவும் ஒரு சிறு பக்கங்களில் எழுத்துக்களாய் சிந்திஇருக்கிறேன். அதனை வாசித்து மேலும் உங்கள் வாசிப்பை விரிவுபடுத்தி கொள்ள வேண்டும் என்று மனம் நிறைவோடு கேட்டுக்கொள்கிறேன். இந்நூலுக்கு வாழ்த்துரை வழங்கி நெஞ்சார வாழ்த்திருக்கின்ற எனது கல்லூரி கால தமிழ் பேராசிரியர் பாசம் நிறைந்த முனைவர் இரா.இரவிச்சந்திரன் (தேசியக்கல்லூரி) அவர்களுக்கும், நான் பணியாற்றிக்கொண்டிருக்கின்ற ஜெ.எஸ்.எ வேளாண் மற்றும் தொழில்நுட்பக்கல்லூரியின் பேரன்புமிக்க நிர்வாகக் குழு தலைவர், செயலர், இயக்குனர், முதல்வர் மற்றும் நேசமிகு உதவி பேராசிரியர்கள், தாய், தந்தையர், உள்ளம் முழுதும் தித்திக்கின்ற நண்பர்கள் என யாவருக்கும் நன்றிகள் பல.

முன்னுரை

ப்ரியமுடன்
கெ.மாயகிருஷ்ணன்
maya.pbt@gmail.com
@@@

1

"சில புத்தகங்களை சுவைப்போம் சிலவற்றை அப்படியே விழுங்குவோம்
சில புத்தகங்களை மென்று ஜீரணிப்போம்"
---- பிரான்சிஸ் பேகன்

" உண்மையான வாசகன் வாசிப்பை முடிப்பதே இல்லை"
-----ஆஸ்கார் வைல்ட்
@@@

2

─❦─

"உடலுக்கு எப்படி உடற்பயிற்சியோ அதுபோல மனதுக்குப் பயிற்சி புத்தக வாசிப்பு"
---சிக்மண்ட் பிராய்ட்

"வாசிப்பு என்று நாம் சொல்லக்கூடிய வார்த்தையின் உண்மையான பொருள் என்ன ? வாசிப்பு என்பது மற்றொருவர் உரையாட, நாம் கேட்டுக் கொண்டிருப்பது. உரையாடக்கூடியவர் அங்கில்லை. ஆனால் அவரது உரையாடலை நாம் கேட்டுக் கொண்டிருக்கிறோம். நம்முடன் அவர் உரையாடிக் கொண்டிருக்கிறார் என்பதுகூட அவர் அறியாத காரியமாக இருக்கும்; அப்போதும் அந்த உரையாடல் தீவிரமாக நிகழ்ந்து கொண்டிருக்கிறது. அவர் இந்த உலகத்தை விட்டு மறைந்து பல நூற்றாண்டுகள் ஆயிருக்கும். அப்போதும் அவர் நம்மைச் சந்தித்து உரையாடிக் கொண்டிருக்கிறார். இச்சந்தர்ப்பத்தைத் தரும் இந்த வாழ்க்கையைப் பற்றி நினைக்கிறபோது இது மனித குலத்திற்குக் கிடைத்த ஒரு பெரும் வாய்ப்பாக எனக்குப்படுகிறது." என்று வாசிப்பின் ரகசியத்தை மூத்த எழுத்தாளர் குறிப்பிடுகிறார்.

---எழுத்தாளர் சுந்தர ராமசாமி.

3
வாசிப்பு

"நான் இன்னும் வாசிக்காத நல்ல புத்தகம்
ஒன்றை வாங்கி வந்து என்னை
சந்திப்பதை என் தலைசிறந்த நண்பன் "
---அமெரிக்கா ஜனாதிபதி, ஆபிரகாம் லிங்கன்

 குளிர்ந்த காற்று உடலை நடுங்கச் செய்கிறது லேசான வெப்பத்தில் நனைய விரும்பும் தேகம் போன்று மனம் அலைந்து திரிகிறது. புயலைப் போன்ற பறந்தாலும் அந்த மனதை நிதானப்படுத்தி ஒழுங்குபடுத்தும் தத்துவார்த்தமான ஆயுதம் புத்தக வாசிப்பு. வாசிப்பு ஒவ்வொரு மொழியிலும் தான் கற்கவேண்டும் அந்தந்த மொழிகளே வாசிப்பின் இயக்கத்தை கடத்தும் தனிசிறப்பு. ஒரு மொழியில் உள்ள சொற்களின் வழியாகத்தான் மன ஆழத்தை தொட்டுப்பார்க்கும் கம்பீரம் ஆழமாய் புதைந்து கிடக்கும் அழகியலை காணமுடியும. மனித உருவம் ஒன்று தான் அதன் உடல் உறுப்புகளின் இயக்கம் போல எல்லோரும் மனதிலும் உடல் முழுவதும் மிளிர்ந்து கிடப்பது ஒவ்வொருவரின் தாய் மொழியே அதனியிடமிருந்து தான் வாசிப்பின் தொடக்கமும் அறிமுகமாகிறது.

 சமூகம், கலாச்சாரம் , அறிவியல், வரலாறு ,கலை, இலக்கியம் , என ஒரு நாட்டின் முன்னோர்களின் வரலாறு தத்துவம் , விளிம்புநிலை மக்களின் அவலம் ,கண்ணீர் ,வலி ,மகிழ்ச்சி என எல்லாவற்றையும் மனங்களையும் நாம் வாசிப்பின் வழியாக தான் ஆழமான புரிதலை உள்வாங்கிக்கொள்ள முடியும் . நம் முன்னோர்களின் பெரும்-

பான்மை மக்களுக்கும் படிக்கும் வாய்ப்பு கிடைக்காமல் போய் விட்டன ஆதலால் அவர்கள் தங்கள் பெயரைக் கூட எழுத கற்றுக் கொள்ள முடியவில்லை.வறுமை பிற்போக்குச் சிந்தனை சமூகத்தின் அவலமாக கிடந்திருக்கிறது. அக்காலத்தில் படிக்கும் உரிமைகள் கூட கிடைக்க-வில்லை என்பது பெரும் சோகங்களில் ஒன்று.

இன்றைய காலத்தில் தடுக்கி விழுந்தால் அறிவு சார்ந்து இயங்கும் தளங்கள் உண்டு. அதன் மூலம் அறிமுகமான தேடலை எப்படி உள்-வாங்கிக் கொள்கிறோம் என்பதில்தான் ஒரு பரந்த மனப்பான்மை ஏற்-படுகிறது. வாசிப்பு மூலம் தான் மனங்களில் அறியாமையை விலக்கி கொள்ள முடியும் .உலகை மூன்றாவது கண்களால் காணமுடியும் என்-றால் அதற்கு பரந்துபட்ட வாசிப்பு அவசியமாகிறது .

இலக்கிய நிகழ்வுகள் , அரசியல், ஜனநாயகம் ,சமத்துவம், சகோ-தரத்துவம் , ஒரு நாட்டின் தனி அடையாளத்தை உட்பொருளை அதன் ஆழமான விளக்கத்தை வாசிப்பு வழியாகத்தான் நாம் உள்வாங்-கிக் கொள்ள முடியும். சர்வதேச அளவில் செப்டம்பர் 6 சர்வ-தேச வாசிப்பு தினம் கொண்டாடப்படுகிறது. வாசிப்பின் மகத்துவத்தை அடுத்தடுத்த தலைமுறைகள் பின்பற்ற வேண்டும் .வாசிக்க சமூகத்தில் விழிப்புணர்வை கொடுக்க வேண்டும் .ஊக்கப்படுத்த வேண்டும் அதனை கல்வி நிறுவனங்கள் வழியாக பரவலாக்கப்பட வேண்டும் போன்றவை-களை நோக்கங்களாகக் கொண்டு வாசிப்புக்கான தேடலை உருவாக்க சர்வதேச அளவில் வாசிப்பு தினத்தை கடைப்பிடிக்கிறார்கள்.

உலகில் தலைசிறந்த சிந்தனையாளர்களை உருவாக்கிய பெரும் பங்கு ஆற்றியவைகளில் மிக முதன்மையானது புத்தகங்கள் ஆகும். தகவல் தொழில்நுட்ப வளர்ச்சியில் மொழிகளின் எழுத்துருவாக்கங்களை எளிதில் அறிய முடிகிறது . திடிரென்று மொழிக்குள் உள்ள சொற்களை புரிந்து கொள்ள வேண்டும் என்றால் அதன் பொருளை அறிந்து கொள்ள வேண்டுமென்றால் உடனே கூகுள் போன்ற இணையத்தில் தேடுகிறோம். அதன் பொருள் விளக்கம் என எல்லாவற்றையும் எளிதில் காண முடிகிறது இப்படியான காலத்தில் வாசிப்பின் மீது அலாதியான பிரியம் உடையவர்கள் புத்தகங்கள் மூலம் மட்டுமல்லாமல் இணைய வசதிகளை பயன்படுத்தியும் பிரபல எழுத்தாளர்களின் பிளாக்ஸ்பாட் ((Blogspot) மூலமும் வாசிப்பின் கதவுகளை மாற்றிக் கொண்டிருக்கி-றார்கள் என்பதை இன்றைய நவீன உலகில் நாம் காணமுடிகிறது .

அமெரிக்காவின் பிரசித்தி பெற்ற அதிபர்களில் ஒருவராக விளங்கிய ஜார்ஜ் வாஷிங்டன் அவர்களின் புத்தகம்தான் அமெரிக்கா வரலாற்றில் அடிமைகளின் சங்கிலியை அறுத்தெறிந்த ஆபிரகாம் லிங்கன் அவர்-களை உருவாக்கியது. ஆபிரகாம் லிங்கன் என்ற ஒரு போராளியை வெளி உலகத்திற்கு கொண்டு வந்தது. ஒரு விறகு விற்கும் தொழிலா-ளியின் மகனாக பிறந்த ஆபிரகாம்லிங்கன் வாசிப்பின் மூலம் தெளிவு பெற்று வரையறுத்து சொல்ல முடியாத வாழ்க்கை மீது தன்னம்பிக்கை கொண்டவராக மாற்றிக்கொண்டார் . தீவிர வாசிப்பும் அவர் வாழ்வில் முக்கியமான ஒன்றாக பார்க்கப்படுகிறது. ஜார்ஜ் வாஷிங்டன் அவர்க-ளின் வரலாற்று புத்தகத்தை ஒருவரிடம் கேட்டு படித்த முடித்த பின் தன்னுடைய குடிசை ஒழுகும் வீட்டில் பாதுகாக்க முடியாமல் புத்தகங்-கள் நனைந்த நிலையில் இரவல் வாங்கியவரிடம் வருத்தம் தெரிவித்து ஒப்படைத்த ஒரு வரலாற்று நிகழ்வு உண்டு என்பதை நாம் வாசிப்பின் அடையாளத்தின் மூலம் தான் நாம் தெரிந்துகொள்ள முடிகிறது .

இப்படி பல்வேறு தலைவர்களை புத்தகங்கள் உருவாக்கி அவர்-களை தலைசிறந்த உயரத்திற்கு அழைத்துச் சென்றிருக்கிறது என்பதை நாம் வாசிப்பின் மூலமாக காணமுடிகிறது . அமெரிக்க வரலாற்றில் ஆபிரகாம்லிங்கன் அவர்கள் கொண்டுவந்த சீர்திருத்தங்களை உலகமே போற்றுகின்ற வண்ணமாக அடிமைத்தனத்தின் மீது விடுதலை வெளிச்சம் பாய்ச்சியவராக போற்றப்படுகிறார். அமெரிக்க மண்ணில் ஒரு புதிய மாற்றத்தை காலம் முழுதும் ஆபிரஹாம் லிங்கன் அவர்களை நினைவு-படுத்திக்கொண்டே இருக்கும் .புத்தக வாசிப்பின் மீது அளப்பரிய பிரியம் உடையவர்கள் ஒரு தெளிவான பார்வையை ,பகுத்துப் பார்க்கும் மனநி-லையை உருவாக்கி கொண்டு இயங்குவார்கள் என்பதை நாம் காண முடியும்.

தெளிவான வாசிப்பும், தெளிவான மனநிலையில் தான் வெவ்வேறு மனி-தர்களின் பண்பாடு , கலாச்சார போன்ற ஒரு பரந்துபட்ட மானிடவியல் தத்துவத்திற்கு அழைத்துச் செல்லும். பகுத்துப் பார்க்கும் உணர்வுகளை, நாம் மனதில் விதைக்கும் .பரந்துபட்ட எண்ணங்களை உருவாக்கும் ஆயுதங்கள் தான் புத்தகங்கள் என்பதை கடந்த கால போராளிக-ளின் வாழ்வும் தலைசிறந்த தலைவர்களின் அரசியல் சிந்தனையும் நம் மனதில் ஆழமாய் விதைத்து கொண்டிருக்கிறது.சமூகம் கல்விக்கான தேடலை உருவாக்கிக் கொள்கிற போதுதான் சமூகத்திற்கான விழிப்பு-

ணர்வு வெளிச்சம் பாய்கிறது. பாடத்திட்டம் மூலம் உள்வாங்கிக்கொள்ளும் கல்வி பாடத்திட்டம் சார்ந்து மட்டும் நாம் இயங்கி விட முடியாது . சமூக பொது வெளியில் அறமும் ,நீதியும் தர்மமும் காக்க வேண்டிய அல்லது கற்றுக் கொடுக்க வேண்டிய முக்கியத்துவமான ஒன்றில் கல்வித்தளம் இருந்து வருகிறது என்பதை நாம் கவனத்தில் கொள்ளவேண்டும் .

கல்வி தளத்தின் மூலம் தான் மனிதர்கள் கற்க வேண்டிய அடிப்படை புரிதலை உருவாக்கிக்கொள்ள முடியும். கல்வி மூலம் வேலைவாய்ப்பு , சுய தொழில் போன்றவர்களை உருவாக்கி கொள்ள முடியும் என்றால் அதைவிட மனதையும் சக மனிதர்களை நேசிக்கும் , உண்மைக்கு துணையிருக்கும் , செயல் திறன்களை உருவாக்கிக் கொடுக்கும் மதிநுட்பம் தான் வாசிப்பின் தேடல் ஆகும் . வாசிப்பால் மொழியின் சிறப்பையும் புரிந்து கொள்ள முடிகிறது . சொற்களின் பொருள் விளக்கம் அறிய முடிகிறது .விளிம்புநிலை மக்களின் வழக்காடு மொழிகளை காண நேர்கிறது . எழுத்துலகின் பிழையின்றி எழுத கற்றுக் கொடுக்கிறது . மனித மனதை திடப்படுத்துகிறது. வேகத்தோடு உழைக்க உந்தித் தள்ளுகிறது.

வெறுப்புணர்வை விரட்டுகிறது . சகிப்புத்தன்மையை மிளிரச் செய்கிறது. உண்மை, நேர்மை ,விட்டுக்கொடுக்கும் பாங்கு ஆகியவற்றிற்கு துணை கொடுக்கும் சொல்லிக்கொடுக்கும் தனித்துவமான அடையாளம்தான் வாசிப்பு. சமூகத்தில் இதுபோன்ற பக்குவங்கள் மனிதர்கள் மத்தியில் ஊடுருவி விட்டால் சமூகமும் சச்சரவின்றி எதனையும் நேர்த்தியோடு அணுகும் தன்மையோடு ,சமத்துவ பார்வையோடு ,சம உயரத்தில் மனிதர்களை மதிக்கும் பக்குவமும் இதுபோன்ற வாசிப்பின் நுட்பம் மூலம் நாம் மனதை பக்குவப் படுத்திக் கொள்ள முடியும் என்பதை புத்தப வாசிப்பு வாயிலாக உணர முடிகிறது.

கிரேக்க சிந்தனையாளர் சாக்ரடீஸ் கெம்லாக் என்ற நஞ்சு உட்கொள்ளும் வரை அவரின் கருத்தியல் நிலைப்பாட்டிலிருந்து மாறவில்லை என்று வாசிக்கிறோம், எழுதுகிறோம் என்றால் அவரின் உண்மைக்கான அறிவு தேடல் பிரபஞ்சத்தின் தேவையாக உள்ளது என்பதில் ஆழமான நம்பிக்கை கொண்டிருக்கிறார் என்பதை வரலாறு சுட்டிக்காட்டுகிறது. மனிதகுலத்தில் கற்க வேண்டியது , கற்று கொடுக்க வேண்டியது ஏராளம் என்பதை நினைத்து பார்க்க வேண்டும்.

இலிபியா நாட்டு புரட்சியாளர் உமர் முக்தர் தூக்குக் கயிற்றை தொடும் வரை படித்துக் கொண்டே இருந்திருக்கிறார். சிந்தனையாளர் கார்ல்மார்க்ஸ், அண்ணல் அம்பேத்கர், புரட்சி சிந்தனையாளர் பகவத் சிங், ரஷ்யா புரட்சியாளர் லெனின், ஜவகர்லால் நேரு, பேரறிஞர் அண்ணா என்று பிரபல தலைவர்கள் அறிவுஜீவிகள் மக்களுக்காக குரல் எழுப்பியவர்கள் தங்களின் இறுதிமூச்சுவரை புத்தக வாசிப்பை நேசித்துக் கொண்டே இருந்திருக்கிறார்கள் என்பதை கடந்த கால வரலாற்று நிகழ்வுகள் ஒவ்வொன்றும் ஆழமாக நமக்கு பதிய வைக்கின்றன.

அறிவார்ந்த தளத்தில் இயங்குவது என்பது அவ்வளவு எளிதானதல்ல வரலாற்று நிகழ்வுகள் மனித குலத்தின் பண்புகள் கலாச்சாரங்கள் நற்சிந்தனைகள் எல்லாவற்றையும் உட்கொள்ளவேண்டும். புரிந்துகொள்ளவேண்டும். உலகத்தில் பல்வேறு தளங்களில் நாம் பயணிக்க வேண்டுமென்றால் கடந்த கால நிகழ்வுகளை நாம் ஒவ்வொன்றும் அர்ப்பணிப்பு உணர்வோடு ஆழ்ந்த மன உணர்வோடு புத்தக வாசிப்பு மூலம் உட்கொள்ள வேண்டும்.

மனித குலத்தின் பிறப்பு ஒரு மகத்துவம் வாய்ந்தவை என்பதை மறுக்க முடியாது. அத்தகைய வாழ்க்கையை நாம் எப்படி நகர்த்த வேண்டும் பேணி பாதுகாக்க வேண்டும் என்பதற்கு புத்தக வாசிப்பை நாம் அவசியமாக அறிந்து கொள்ள முயல வேண்டும். ஒரு மனிதன் பாடத்திட்டம் எல்லைகளை கடந்து புதிய உத்வேகத்துடன் வாசிப்பின் மீது மனம் குவிக்கின்ற போது அந்த மனிதனின் மனதில் ஒரு பெரும் உண்மைக்கான தேடல் தொடங்குகிறது. வாசிப்பை ஆழமாய் உணர்ந்து உள்வாங்கி கொள்கிற போது அசைந்து கொடுக்காத ஒரு வலிமை அவனுக்குள் உருவாகி விடுகின்றன. இன்றைய நவீன தொழில்நுட்ப வளர்ச்சியில் புத்தகம் வாசிக்க ஏராளமான வழிகள் இருந்தாலும் கைப்பிடிக்குள் புத்தகம் வாசிக்கும் சூழலில் இளைய தலைமுறைகள் மத்தியில் இன்னும் வளராத சூழல் இருக்கிறது. நாம் புத்தகத்தின் மீது கவனம் செலுத்தும்போது நமக்கான அறிவுத்தேடல் விரிவடைகிறது என்பதைவிட மனதில் அலைந்து திரியும் தாவிக் குதித்துக் கொண்டே அலைமோதும் ஒருவகையான மனம் கட்டுக்குள் கொண்டு வந்து விடுகின்றன.

வாசிப்பின் பழக்கம் தொடர்ந்து நீடிக்கும் போது நமக்கு கோபம், அறியாமை வெறுப்பு, பதற்றம் ஆகியவை நதியில் அடித்துச் செல்லும்

கலங்கிய நீர் போல மனம் எதார்த்தமான சூழலை கற்றுக் கொள்கிறது. உண்மையான கண்ணாடி போல மனம் மிளிர்கிறது. வாசிப்பின் வெளிச்சம் சக மனிதர்கள் மீது அளவுகடந்த நேசத்தை மனிதகுலத்தை கொண்டாடும் பண்பை ஒரு பரந்துபட்ட பக்குவத்தை உணர வைக்கிறது.

சமூக தளத்தில் விழிப்புணர்வோடு வேகத்தோடு போட்டிகளை எதிர் கொள்ள மனத்தை தன்னம்பிக்கையோடு இணைக்கிறது. வாசிப்பின் கதவுகளை நாம் இதயம் திறக்க போது இலக்கியம், கவிதை, கட்டுரை, அரசியல் அன்றாட நிகழ்வுகள் என ஒரு தவிர்க்க முடியாத தளத்தில் பயணிக்க கூடிய ஆற்றலை நமக்குள் விதைக்கிறது.

கார்ல் மார்க்ஸ் என்ற ஒரு மாபெரும் சிந்தனையாளர் அவரின் தீவிர தேடல் வாசிப்பு தான், ஒரு தவிர்க்கமுடியாத சிந்தனையாளராக உலகில் பிரகாசித்துக் கொண்டே இருக்கிறார். வறுமையில் குழந்தைகள் இறப்பு, அரசுகளின் அச்சுறுத்தல்கள், என எதையும் பொருட்படுத்தாமல் எளிய மக்களின் உயர்வுக்காக மேம்பாட்டிற்காக அவர்களின் வாழ்க்கைத்தரம் உயர வேண்டும் என்ற உயர்ந்த லட்சியத்திற்காக கற்ற கல்வியால் 16 ஆண்டுகள் தான் சிந்தித்து, கற்று தெளிவு பெற்று, உலகிற்கு உருவாக்கிய ஒரு தத்துவம் தான் "**மூலதனம்**"என்ற ஒரு வரலாற்று பொக்கிஷம். இன்றைக்கு உழைக்கும் வர்க்கத்தின் வியர்வையை ஆழமாய் அழகாய் மதிப்புமிக்கதாய் உயர்த்தி காட்டிய நூல் மூலதனம். ஒரு மாபெரும் மனிதராக எழுத்தையும், வாசிப்பையும், மிகவும் நேசிக்க கூடியவராக இருந்ததினால் அவரின் பரந்துபட்ட சிந்தனை மேலோங்கி இன்று உலகம் முழுவதும் ஒருபெரும் தாக்கத்தை உருவாக்கிய புத்தகங்களில் ஒன்றாக "**மூலதனம்**"விளங்குகின்றது.

" சிலர் பிறக்கும்போதே மகத்துவத்துடன் பிறக்கிறார்கள் சில
செயலின் அடிப்படையில் மகத்துவம் அடைகிறார்கள் சிலர் மீது
மகத்துவம் திணிக்கப்படுகிறது "
----வில்லியம் ஷேக்ஸ்பியர்

இதுபோன்று உலகில் பல சிந்தனையாளர்கள் அறிவாளர்கள் உருவாகுவதற்கு அடிப்படை காரணங்களில் ஒன்று தீவிர வாசிப்பு தான் ரஷ்யாவின் லியோ டால்ஸ்டாய் என்ற ஒரு மாபெரும் சிந்தனையாளர்

எழுதிய "இறைவன் சாம்ராஜ்யம் உங்களுக்குள் இருக்கிறது" என்ற ஒரு புகழ்பெற்ற நூலை எழுதியதால் தான் உலகம் முழுவதும் இலக்கியங்க- ளில் தவிர்க்க முடியாத ஒரு ஆளுமையாக விளங்கி வருகிறார். உலகில் மிகப்பெரும் பழமை வாய்ந்த மொழிகளில் ஒன்றாக விளங்குகின்ற தமிழ் மொழிக்கு பெரும் பங்காற்றியவர்கள் முதன்மையானவராக கருதப்படு- கின்ற தமிழறிஞர் உ .வே .சாமிநாதன் ஐயர் எழுதிய "என் சரித்- திரம்" என்று சுயசரிதம் எழுதினார். இப்படி மொழியின் தனிச்சிறப்பை தகவல் தொழில்நுட்பம் வளராத காலத்திற்கு முன்பே பெரும் அறிவார்ந்த சிந்தனையாளர்கள் மனிதகுலத்தின் மேம்பாட்டிற்காக தங்களை அர்ப்- பணித்துக் கொண்டவர்கள் ஏராளம். தாமஸ் பெயின் 1776 - ல் எழுதிய 49 பக்கம் மட்டுமே உள்ளடக்கிய

"பகுத்தறிவு" என்ற நூல் அமெரிக்காவில் ஒரு பெரும் தாக்கத்தை உருவாக்கியது. அந்நூல் தான் மக்களின் விடுதலையை பேசியதாக கொண்டாடுகிறார்கள். சார்லஸ் டார்வின் எழுதிய "உயிரினங்களின் தோற்றமும் வளர்ச்சியும்" புத்தகம்தான் மனித குலத்தின் மீது போர்த்தப்- பட்ட கட்டுக்கதைகளை உடைத்தது.

ஆல்பர்ட் ஐன்ஸ்டீன் கொண்டுவந்த "சார்புநிலை கொள்கை" தான் அறிவியலின் வேகத்தை கூட்டியது. உலகில் எந்த மொழியிலும் இல்லாத ஒட்டுமொத்த மாநிடவியல் தத்துவங்களை அழுத்தமாக ஆழமாகப் ஒன்றேமுக்கால் வரிகளில் பேசியது அய்யன் திருவள்ளுவரின் "திருக்- குறள்" வாழ்க்கை ,கல்வி, நன்றி ,அறம், உறவு , என ஒரு பரந்த அழகியலை உலகம் முழுவதும் பேசிய நூல் திருக்குறள் . இப்படி மனி- தகுலத்தின் மாண்பை , மறுமலர்ச்சியை, போராட்டமான வீரத்தை , துணிச்சலை, நம்பிக்கையை, விழிப்புணர்வு பார்வையை, உருவாக்கிருக்- கிறது புத்தகங்கள்.உயர் சிந்தனையை உருவாக்க கூடிய தேவைகளில் ஒன்று தீவிர வாசிப்பு என்பதை மனித குலம் நன்கு அறிந்து கொள்ள வேண்டும்.

மனித குலத்தில் எல்லோரும் அன்போடு அழைக்க கூடிய தலை- வர்களில் ஒருவராக விளங்கிய மறைந்த பேரறிஞர் அண்ணாவின் தீவிர வாசிப்பு அவரின் உடல் நலிவுற்ற நேரத்திலும் மருத்துவமனையில் அனுமதிக்கப்பட்ட போது கூட வாசிப்பை நேசிக்க கூடியவராக இருந்- திருக்கிறார் என்பதை கடந்த கால வரலாற்று சுவடுகள் உணர்த்து-

கின்றன . பேரறிஞர் அண்ணா அவர்கள் புற்றுநோயால் நலிவுற்றிருந்த நேரத்தில் நோயின் தாக்குதல் உச்சத்தில் இருந்தபோது அவரின் அயராத வாசிப்பின் தீவிர காதலராக இருந்திருக்கிறார் . அடையாறு புற்றுநோய் மருத்துவமனைக்கு அனுமதிக்கப்பட்டபோது "மேரி கொரெல்-வியின் மாஸ்டர் கிறிஸ்டியன் என்ற "புரட்சி துறவி"நாவலை வாசித்துக் கொண்டிருக்கும் இருக்கிறார் என்பதை வாசிப்பின் கதவுகளை திறக்கும் போது நம் மனம் நெகிழ்ந்து போகிறது.

4
கற்றுக் கொடுங்கள் உயரட்டும்

"ஒரு ஆசிரியரின் பணியானது குழந்தைகள் மீது
கருத்துக்களையும்
கட்டுப்பாடுகளையும் திணிப்பதில்லை சரியான சமூக
சிந்தனையை குழந்தைகளிடம்
விதைப்பவர்கள் தான் ஆசிரியர்கள் "
---கல்வி யாளர் ஜான் டூவே

இன்றைய சூழலில் தகவல் தொழில்நுட்பம் உச்சத்தில் இருந்து வந்தாலும் அதன் மூலம் தகவல்களை தெரிந்து கொண்டாலும் நாம் வேலைகளை எளிதாக மாற்றி அமைத்துக் கொண்டாலும் அல்லது கருத்துக்களை பரிமாறிக் கொண்டிருந்தாலும் இது இன்றைய காலத்தின் தேவையாக மனம் ஏற்றிருந்தாலும் இந்த பல்வேறு நுட்பங்கள் மனித குலத்திற்கு பயன்மிக்கதாக மாற்றிக்கொள்ளவேண்டும். உலகம் அறிவு வெளிச்சத்தை நோக்கி நகர்ந்து கொண்டிருந்த காலத்தில் அதற்கான பணிகளை வேகம் விவேகத்தோடு அறிவார்ந்த உழைப்பை செலுத்தி கொண்டிருந்தவர்கள் ஏராளம். அப்படி எழுத்து கலை எழுதும் முறை-களை கண்டுபிடித்தவர்களின் ஒருவர் ஜெர்மனியைச் சேர்ந்த கூடன்பர்க் என்பவர் காகிதத்தில் மை கொண்டு அச்சிடும் முறையை கண்டுபிடித்தது

உலக மாற்றத்திற்கான அடிப்படை காரணங்களில் ஒன்றாக இருக்கிறது.

இன்றைய உலகில் நாம் சமூகவலைதளத்தில் கண்ணிமைக்கும் நேரத்தில் கருத்துகளை விமர்சனங்களை அல்லது யாரோ ஒருவரை தாக்குவதற்கு உச்சி முகர்ந்து பாராட்டுவதற்கு அல்லது நம்முடைய சிந்தனைகளை வெளிப்படுத்திக் கொள்வதற்கு அல்லது மனிதகுலத்திற்கு கிடைக்கின்ற அறிவார்ந்த நுட்பங்களை வெளிப்படுத்துவதற்கு நாம் பயன்படுத்திக் கொண்டிருந்தாலும் இந்த காகிதத்தில் மை கொண்டு அச்சிடும் முறையை கண்டுபிடித்தது அதன்மூலம் நாம் அவரவர் மொழி-களில் எழுதிக் கொள்வதற்கு ஒரு நூலாக வெளியிடுவதற்கு உலக மொழிகளை அந்தந்த நாட்டின் மொழிகளில் அல்லது மாநில மொழி-களில் எழுதிக்கொள்வது அதன் கருத்துக்களை சர்வதேச மக்களுக்கு பரப்புவது போன்ற எழுத்து முறைகள் முக்கியத்துவம் வாய்ந்தவை என்-பதை நாம் கருத்தில் கொள்ள வேண்டும் . இன்றைக்கு கணினி வாயி-லாக , கைபேசி வாயிலாக எவ்வளவு நேரம் வாசித்தாலும் அதன் தாகம் தீர்க்க முடியாமல் புத்தகப் பக்கங்களை நாம் விரல்கள் புரட்டி படிக்கிறபோது அதன் உள்ளார்ந்த தத்துவங்களை அறிந்து கொள்கிற போது ஏற்படும் மகிழ்ச்சி மனநிறைவு நமக்கு இணையம் சார்ந்த வாசிப்பு தந்து விடுவதில்லை. ஆனால் புத்தகங்கள் வாயிலாக அத்தகைய மன நிறைவை மன அமைதியை ஒரு தேடலை உயர்ந்த பார்வையை கற்றுக் கொடுக்கிறது .

மின் இதழ்கள் படிக்கிறபோது நாம் கணினி அல்லது கைபேசியில் உற்றுப்பார்க்கும் போது பல்வேறு கண் சார்ந்து ,உடல் சார்ந்து பலவித உடல் உபாதைகள் ஏற்படுவது வழக்கமாய் இருக்கின்றன ஆனால் புத்-தகம் கையில் எடுத்துப் படிக்கும் அந்த தனி வாசிப்பு ஒரு பெரும் மாற்-றத்தை நமக்குள் உருவாக்கிவிடுகிறது என்பதை நாம் மறுக்க முடியாது.

வாசிப்பு பழக்கம் ஒரு மனிதனை ஆட்கொள்கிறபோது அந்த மனி-தனின் எண்ணங்கள் விசாலமான சமூக பார்வைகளை உருவாக்கிவிடு-கிறது. ஒரு மனிதனின் ஆழமான வாசிப்பு நற்சிந்தனை , சமூக அறிவு ,சகித்துக் கொள்கிற தன்மை, என ஒரு பரந்துபட்ட நுட்பத்தை மனதில் பதிய படுத்தப்படுகின்றன .

புத்தகமும் நூலகம் கிடந்தவர்கள் உலகில் ஒரு கட்டத்தில் உச்சரிக்-கப்பட கூடியவர்களாய் இருந்திருக்கிறார்கள். இன்றைய எழுத்தாளர்கள் பெரும்பாலும் வாசிப்பின் அவசியத்தையும் அது ஏற்படுத்தும் தாக்கத்-

தையும் புத்தக திருவிழாக்களிலும், தனிப்பட்ட கருத்துக்களிலும் தெளிவு படுத்தி வருகிறார்கள். தலைமுறைகள் கடந்து வாசிப்பின் கருத்தாக்கம் பரப்ப வேண்டும் என்பதை உணர்த்தி வருகிறார்கள். இன்றைய இளம் தலைமுறைகள் நாளைய இளைஞர்களை பாதுகாக்கப் பட ஒரு பரந்துவிரிந்த அறிவாற்றலை உருவாக்கிக் கொள்ள வேண்டும் என்ற அக்கறையோடு வாசிப்பின் அவசியத்தை ஒவ்வொரு எழுத்தாளர்கள், சமூக சிந்தனையாளர்கள் வலியுறுத்தி வருகிறார்கள்.

வாசிப்பு பழக்கம் ஒரு மனிதனை எந்த உச்சத்திற்கு அல்லது எந்த தீங்கில் இருந்தும் விடுபடுவதற்கு அழைத்துச் செல்லும் என்பதை நாம் எண்ணிப் பார்க்க வேண்டும். மன அழுத்தத்திலிருந்து விடுவிக்கிறது, நம்பிக்கை, சுதந்திரமான ஆற்றலை உருவாக்குகிறது. தன்னை முழுமையாக அறிந்துகொள்ள பயன்படுகிறது. பிறருடன் பழகும் அறிவை ஊட்டுகிறது. மற்றவர்களுக்கு பரிந்து பேசும் ஊக்கத்தைக் கொடுக்கிறது. கற்பனை வளத்தை பெருக்குகிறது. நேர்மையை அழகாக்குகிறது. சகிப்புத்தன்மையை வளர்த்தெடுப்பது. தாழ்வு மனப்பான்மையை விலக்கி வைக்கிறது. உலக அறிவை வளர்க்கிறது. பேச்சாற்றலை செழுமை படுத்துகிறது. நாம் கற்கும் மொழியில் எழுத்துப்பிழைகளை விரட்டுகிறது. என்பதை நாம் வாசிப்பின் அனுபவத்தின் மூலமாக உணரமுடியும். யாருடைய உதவியின்றி நாம் பல்வேறு துறைகளை சார்ந்து நாம் அறிவாற்றலை நாம் நேர்த்தியான பார்வையை உருவாக்கிக்கொள்ள முடியும் என்பதை இந்த வாசிப்பின் வெளிச்சத்தின் மூலமாக உணரமுடியும்.

5
நூலகம் செல்லுங்கள் புதிய உரையாடல் தொடங்கட்டும்

"வாசிப்பு என்பது பலருக்கு பொழுது போக்கு
சிலருக்கு அது ஒரு கலை"
--ஜூலியன் பர்ன்ஸ்

தமிழகத்தில் சிறப்புவாய்ந்த ஒன்றாக விளங்குகின்ற லட்சக்கணக்கான இளைஞர்கள் கல்வியாளர்கள் சிந்தனையாளர்கள், எழுத்தாளர்கள் கல்லூரி மாணவர்கள் என எல்லோரையும் அதன் பிரம்மாண்டமான அறிவு இயக்கத்தால் ஈர்க்கும் காந்த ஈர்ப்பாய் விளங்கும் சென்னை அண்ணா நூற்றாண்டு நூலகம் தமிழகத்தின் சிறப்புகளில் ஒன்றாக விளங்குகிறது. ஆசியாவின் மிகப்பெரிய நூலகமாகவும் திகழ்கிறது அதன் அமைப்பு பிரம்மாண்டமான தோற்றம் மற்றும் அல்லாமல் நூலகத்தின் திறப்பு கல்வெட்டு புத்தக வடிவில் வடிவமைக்கப்பட்டிருக்கிறது.

தமிழகத்தின் அப்போதைய முதல்வர் மு. கருணாநிதி அவர்களால் திறக்கப்பட்ட இந்த நூலகம் எட்டு தளங்களை கொண்டவையாக நிமிர்ந்து நிற்கிறது. மொழியியல், அரசியல், சமூகம், பொருளாதாரம், கணினி அறிவியல், இலக்கியம் என ஒரு பரந்துபட்ட அறிவு குவி-

யலாக விளங்குகிறது . தினசரி நாளிதழ்கள், மாத இதழ்,பருவ இதழ்-கள் என எல்லாவற்றையும் உள்ளடக்கிய தோடு மட்டுமல்லாமல் போட்டி தேர்வாளர்கள்,பார்வை திறன் குறைபாடு கொண்டவர்கள் என எல்லோருக்கும் படிக்கும் அல்லது வாசிக்கும் ஒரு சிறந்த அறிவு கடலாய் விளங்குகிறது . ஒரு தேசம் எவ்வளவு வலிமையாக இருந்தாலும் அதன் வரலாற்றின் பக்கங்கள் நூலகத்தின் இருப்பிடமிருந்து தான் கற்க முடியும் என்பதை கடந்து போன வரலாறுகள் ஆழமாய் சுட்டிக்காட்டுகின்றன.

கண் பார்வை திறன் குறைந்தவர்கள், மாற்றுத்திறனாளிகள் என எல்லோருக்கும் ஒரு சிறந்த நூலகமாக திகழ்வது மட்டுமல்லாமல் சனிக்கிழமை கிழமை தோறும் மாலை 6 மணிக்கு "பொன் மாலை பொழுது"என்ற ஒரு நிகழ்ச்சி மூலமாக எழுத்தாளர்கள் ,சமூக சிந்தனை-யாளர்கள், இலக்கிய ஆர்வலர்கள் , கலைஞர்கள் ,என ஒரு சந்திப்பு நிகழ்வுகளை நடத்தி வாழ்க்கை அனுபவங்கள், இலக்கியங்கள் , சமூக பார்வை, நூலகத்தின் மகத்துவம், வாசிப்பின் தேடல் ,என ஒரு பன்மு-கப்பட்ட வர்களை அழைத்து உரையாடல்கள் நிகழ்த்துவது நுலகப் சிறப்-புகளில் ஒன்றாக இருக்கிறது.

தமிழகத்தின் பழமை வாய்ந்த நூலகங்களில் ஒன்றாக விளங்குகின்ற பிரிட்டிஷ் அரசால் தொடங்கப்பட்ட தமிழகத்தில் பல்வேறு அறிவார்ந்த சிந்தனையாளர்களை உருவாக்கிய கன்னிமரா நூலகம் ஒரு வரலாற்று பொக்கிஷமாகும். 1860 - ல் பிரிட்டிஷ் அரசு அன்றைய மதராஸ் மாநிலத்தின் இருந்த கேப்டன் ஜீன் மிட் சிலால் என்பவரால் துவங்கப்பட்டு பின்பு மதராஸ் மாகாணத்தின் அன்றைய ஆளுநராக இருந்த கன்னி-மாரா பிரபு அவர்கள் 1890ல் இந்த மாகாணத்திற்கு ஒரு நூலகத்தை அமைக்கும் பணிக்கு மார்ச் 22 இல் அடிக்கல் நாட்டினார் . சுமார் ஆறாண்டுக்கு பின்பு 1896 இல் டிசம்பர் 5 இல் கன்னிமரா பிரபு அவர்களின் பெயர்களிலேயே நூலகத்தின் இயக்கத்தை தொடங்கினார்-கள் . இந்த நூலகம் இன்றைக்கு ஒரு பழமை வாய்ந்த பல்வேறு சமூக ஆய்வாளர்கள் , எழுத்தாளர்கள் , இளைஞர்கள் கல்லூரி மாணவர்-கள் என எல்லோரையும் ஒரு பரந்துபட்ட அறிவு தளத்திற்கு அழைத்-துச் செல்லும் அறிவு வெளிச்சத்தை பரப்பும் நட்சத்திரங்களாய் ஒளிர்ந்து கொண்டிருக்கின்றன. இந்த நூலகத்தின் சிறப்பு ஐக்கிய நாடுகளின் களஞ்சிய நூலகமாக விளங்கிவருகிறது.

சென்னை பெரு மாநகரத்தில் மக்கள் மாத்திரமல்லாமல் இந்தியா முழுவதும் ஒரு தேடலை நோக்கி அறிவுகான பசியை தீர்த்துக்கொள்ள அல்லது வாசிப்பின் உச்சத்தை தொட்டு வேகத்தோடு பயணித்துக் கொண்டிருப்பவர்கள் என யாவரும் இந்த நூலகத்தில் உட்கார்ந்து வாசிக்க வேண்டும் என்கின்ற ஒரு ஆவலை தன் வாழ்நாள் லட்சியங்க-ளில் ஒன்றாக வைத்திருப்பார்கள். இந்தோ - சார்சனிக் கட்டிடக்கலை முறையில் அக்காலத்தில் எழுப்பப்பட்டிருப்பது கட்டிடத்தின் சிறப்புகளின் ஒன்றாகும். இன்றைக்கும் சமூகத்தில் ஒரு அறிவார்ந்த தளத்தை நோக்கி நகரக்கூடிய பயணித்துக் கொண்டிருப்பவர்கள் எல்லோரும் கன்னிமாரா என்ற ஒரு பிரம்மாண்டமான அறிவுக் களஞ்சியத்தில் நுழைந்திருக்க முடியாமல் இருக்கமுடியாது அப்படிப்பட்ட நூலகம் ஒரு மாநிலத்திற்கு அந்த மாநில மக்களின் அறிவாற்றலுக்கு எதிர்கால தலைமுறையின்-ருக்கு ஒரு பரந்துபட்ட இந்தியாவை கற்பிக்கும் நூலகமாக விளங்குகிறது . இது இந்தியாவில் ஒரு பழமை வாய்ந்த நூலகத்தில் மிக சிறப்புக்குரிய ஒன்றாக விளங்கி வருகிறது.

"அறிவுக்கு அறிகுறி மலர்ந்த முகம்" ---இங்கிலாந்து

6
நண்பர்களை தேடுங்கள் புத்தகங்களுடன்

அறிவியல் உலகில் என்றும் போற்றப் படக்கூடிய மேதை எப்போதும் நிலைத்து கொண்டிருப்பவர் சார்புநிலை கொள்கையை வெளியிட்ட ஆல்பர்ட் ஐன்ஸ்டீன் அவர்கள் ஒரு விசாலமான அறிவாற்றல் மூலம் அறிவியல் உலகில் தனக்கான நிலையான தனித்துவமான ஆற்றலால் நிலைநிறுத்திக் கொண்டவர்.

விஞ்ஞானி ஆல்பர்ட் ஐன்ஸ்டீன் அவர்களிடம் "உலகத்தில் மிகப்பெரிய கண்டுபிடிப்பு எது என்று கேட்டபோது சற்றென்று **"புத்தகங்கள்** "என்று குறிப்பிட்டார் ஆல்பர்ட் ஐன்ஸ்டீன்.

"அறிவாளர்கள் கூட்டம் உயிருள்ள நூலகம்"
----அரேபியா

உலகம் முழுவதும் வாசிப்பை பரவலாக்கப்பட வேண்டும் என்பதற்காக ஐக்கிய நாடுகளின் சபையின் அங்கமாக விளங்குகின்ற யுனெஸ்கோ நிறுவனம் 1995 முதல் உலக புத்தகத்தை கொண்டாடி வருகிறது .உலகம் முழுவதும் புத்தக வாசிப்பை குழந்தைகள் முதல் வளர்த்தெடுக்க வேண்டும் என்ற நோக்கிலும் ஒரு சர்வதேச

அளவில் புத்தகத்தினம் கொண்டாடி வருகிறது.

ஏப்ரல் 23 இல் ஆங்கில கவிஞர் வில்லியம் ஷேக்ஸ்பியர் பிறந்த தினமும் இறந்த தினமும் ஒன்றாக இருப்பதும் உலக புகழ்பெற்ற எழுத்தாளர் ஸ்பெயின் நாட்டு மிகுள் செர்வன்டெஸ் அவர்கள் மறைந்த தினமும் அந்த நாளில் வருகிறது என்பது குறிப்பிடத்தக்கது. ஏனெனில் ஆங்கில இலக்கியத்தில் ஒரு தவிர்க்க முடியாத ஆளுமை தன் எழுத்தால் தன் வசீகரமான வரிகளால் காந்த ஈர்ப்பு போல இலக்கியவாதிகளையும் இளைஞர்களையும் கவர்ந்து இழுத்த கவிஞர் வில்லியம் ஷேக்ஸ்பியர் உலகம் முழுவதும் ஆங்கில இலக்கியத்தில் கொண்டாடப்பட கூடியவர்களில் மிக முக்கியமானவராக கருதப் படுகிறார் என்பது சிறப்புக்குரியதாகும். அவர் ஒரு பல்கலைகழகத்தில் அல்லது கல்லூரிகளிலும் படித்தவர் அல்ல ஒரு சாதாரண மனிதராக இருந்து தன் எழுத்துப்பணி மூலம் உலகை தன் உள்ளங்கைக்குள் உள்ளடக்கிய ஒரு மாபெரும் கலைஞன் என்பதை அந்த ஏப்ரல்23 பொருத்தமாக அமைகிறது. ஸ்பெயின் நாட்டு மக்களின் இதயங்களில் தன் எழுத்தை ஆற்றலை செலுத்திய செர்வன்டெஸ் என்பவர் இறந்த தினமும் அன்று தான் என்பதையும் நாம் கவனத்தில் கொள்ளவேண்டும் .இந்த இரு பெரும் எழுத்தாளர்கள் மாத்திரமில்லாமல் அதே தினத்தில் உலகம் முழுவதும் பிரபலமானவர்கள் பிறந்து இருக்கிறார்கள் என்பதும் குறிப்பிடத்தக்கது. இந்த தினம் ஒரு சிறந்த புத்தகத்தை தமக்கான நேரங்களை ஒதுக்கி படிக்க வேண்டும் என்பதற்காக யுனெஸ்கோ நிறுவனம் உலகப் புத்தகத்தினத்தை அங்கீகரித்து உலகம் முழுவதும் கொண்டாடி வருகிறது.

இந்தியாவில் 2007ஆம் ஆண்டு முதல் உலக புத்தக தினத்தை ,புத்தக கண்காட்சி நாடு முழுவதும் பரவலாக கொண்டாடப்பட்டு வருகிறது. எழுத்தாளர்கள், சமூக ஆர்வலர்கள் வாசிப்பை ஒரு இயக்கமாக எடுத்து சென்று மக்களிடையே, இளைஞர்களிடத்தில் இளம் மாணவர்களிடத்தில் விழிப்புணர்வை ஏற்படுத்தி வருகிறார்கள் மகிழ்ச்சிக்குரியதாகும். இன்று கணினி வசதிகளோடு மின்னிதழ்கள் , கட்டுரைகள் , கவிதைகள் இப்படி ஏராளமாக வாசித்தாலும் ஒரு புத்தகத்தை அல்லது ஒரு தினசரி நாளிதழை கையில் பிடித்தபடி படிக்கும் ஒரு பழக்கம் அந்த முழுமையான திருப்தி மற்ற எந்த தொழில்நுட்ப வசதிகளிலும் மனநிறைவை தந்து விடுவதில்லை என்பதையும் நாம் இணையதள வாசிப்பில் நாம் உணரக் கூடிய ஒன்றாக இருக்கிறது.

ஒரு நாட்டின் பாரம்பரியங்களை அதன் முடிவுகளை அறிந்து கொள்ள முடியாத போது அந்த நாட்டின் புத்தகத்தின் வாயிலாக மற்றொரு நாட்டின் மொழி பெயர்ப்பாளர்கள் மூலம் அதன் மொழியை அதன் இலக்கியம் சார்ந்த, வரலாறு சார்ந்து அதன் கருத்தியலை வாசிப்பு மூலம் உணர்ந்து கொள்ள முடிகிறது . உலகில் ஒரு தனி சிறப்பே வாசிக்கும் உணர்வோடு நாம் இயங்குகிற போது எல்லைகளைக் கடந்து மனித மனங்களை உணர்ந்துகொள்ள முடியும் என்பதை தெளிவுபடுத்துகிறது. உலகில் எல்லா நாடுகளிலும் நூலகம் ஒரு பரந்துபட்ட அறிவுத் தளங்களில் ஒன்றாக விளங்கி வருகிறது. பல்வேறு தலைவர்களை அறிவார்ந்த அறிஞர்களை உருவாக்கிய இடங்களில் நூலகமும் ஒரு பெரும் அங்கமாக விளங்குகிறது.

இந்தியாவில் பல்வேறு பழமையாய்ந்த நூலகங்கள் இயங்கிவருகின்றன. அரசு சார்ந்த மற்றும் பிற வாசிப்பின் மீது நேசிப்பைக் கொண்டவர்கள் தனியாக நூலகம் அமைத்து ஒரு அறிவார்ந்த சேவை மனப்பான்மையோடு இயக்கிக் கொண்டு இருக்கிறார்கள். அந்த வகையில் இந்தியாவில் நூலகமும் வாசிப்பும் ஒரு சமூகத்தை மேம்படுத்துவதும் உயர்த்துவதும் அறிவார்ந்தவர்களை அடையாளம் காட்டி இயங்கச் செய்வதும் ஒரு தனி சிறப்பாகும் . தேசிய அளவில் நூலக வார விழா உலக புத்தக தினம் கொண்டாடப்பட்டு வருகின்றன. தேசிய அளவில் நூலக வாரவிழா என்பது ஒரு விழிப்புணர்வு சார்ந்து கட்டுரை ,கவிதை ,போட்டிகள் மூலம் மாணவர்களை வாசிப்பின் மீது கவனம் ஈர்க்கும் ஒரு விழிப்புணர்வை உருவாக்குவது மட்டுமல்லாமல் நூல் வெளியீட்டு விழா , பேச்சுப்போட்டி போன்றவையும் நடத்தப்பட்டு வருகின்றன .இத்தகைய நிகழ்வு தேசிய அளவில் நவம்பர் 14 முதல் 20 வரை அரசு கடைபிடித்து வருகிறது .

தகவல் தொழில்நுட்பம் வளர்ந்திருக்கும் இந்த காலத்தில் இந்தியர்கள் பெரும்பான்மை நேரங்களை இணையத்தில் செலவழிப்பது அதிகமாக இருக்கிறது என்பது தெரியவருகிறது. 2018 .ம் ஆண்டு இணையத்தின் வழியாக ஆன்லைன் வீடியோக்களை பார்ப்பது 2 - மணி நேரம் 25 நிமிடம் இருந்து வந்தது என்பதை விட தற்போது 2019-ம் ஆண்டு லைம் லைட் நெட்வொர்க்ஸ் என்ற நிறுவனம் (ஸ்டேட் ஆஃப் ஆன்லைன் வீடியோ 2019) என்ற பெயரில் நடத்திய ஆய்வில் இந்தியர்கள் சராசரியாக வாரத்துக்கு 8 மணிநேரம் 33 நிமிடம் ஆன்லைன் வீடி-

யோக்களை பார்க்கிறார்கள் என்பதும் அவர்கள் பெரும்பான்மையாக பயணங்களின் போதும் வீடுகளின் போதும் ஆன்லைன் வீடியோக்களை பார்ப்பது தெரிய வந்துள்ளது. இது சர்வதேச சராசரியான 6 மணிநேரம் 48 நிமிடம் என்ற அளவை விட 1 மணிநேரம் 45 நிமிடம் அதிகம் இந்தியர்கள் ஆன்லைன் வீடியோக்களில் செலவழிப்பது ஆய்வில் தெரியவருகிறது. இணையத்தில் இளைஞர்கள் வீடியோக்களை பார்க்கும் மனநிலை அதிகமாகிக்கொண்டே இருக்கிறது. இது போன்ற நேரங்களில் எதோ ஒரு சிறு புத்தகத்துடன் உரையாடலை துவங்கலாம் .பயணங்களில் போது அதிகம் கைபேசியுடன் தலை குனிந்த படி பயணிக்கிறார்கள் .லேசான உடல் அசைவு இல்லாமல் உன்னிப்பாக கைபேசியுடன் மற்றும் இணைந்து கிடக்கிறார்கள். ஒரு பார்வைக்கு கூட பயணங்களில் இயற்கை பெருவெளியை பார்க்க அல்லது சாலையோரங்களில் உழைக்கும், மனிதர்கள் வாழும் ஏழ்மை நிலைகளை கூட கவனிக்க தவருகின்ற காலமாகி விட்டது. புதிய புதிய தகவல்களை தெரிந்து கொள்கிற போது மனம் ஆச்சிரியங்களை கண்டு மகிழ்கிறது . இந்த உலகில் ஒரு மனிதன் எவ்வளவு தூரம் பயணிக்க முடியுமோ அதனை அந்த அந்த நாட்டின் புத்தக வாயிலாக எழுத்தாளர்களின் மொழியின் வெளிச்சத்தில் அறிந்து கொள்ள முடியும்.

7
மனித நூலகமும் உரையாடலும்

―∽∽―

"அறிவு பெறாமல் இருப்பதற்காக அஞ்சாதே. ஆனால் தவறான அறிவை பெற்றிருப்பதற்கு அச்சம் கொள் எனெனில் உலகின் அனைத்து கேடுகளுக்கும் அதுவே காரணமாகும். ஒன்றை அறிந்திருக்காதது என்பது இழிவானதோ தீங்கானதோ அல்ல எந்த மனிதராலும் அனைத்தையும் அறிந்து இருக்க இயலாது. தான் அறிந்திராததை அறிந்திருப்பது போல போலியாக காட்டிக் கொள்வதுதான் இழிவானதும் தீங்கானது மாகும்"

-- எழுத்தாளர், லியோ டால்ஸ்டாய்

பத்திரிக்கை செய்தி வாயிலாக ஒன்றை அறிந்தேன் அதனைப் பற்றி தேடலில் கூகுள் மூலம் பார்த்த போது உலகில் மனிதன் நூலகம் ஒன்று இயங்கி வருவதாகவும் 85 நாடுகளில் அதன் கிளை பரப்பப்பட்டு இருப்பதாகவும் தகவல் கிடைத்தன.

அதனைப்பற்றி முழுமையாக தெரிந்துகொள்ள முடியாவிட்டாலும் அதன் நோக்கம் ஒரு கலந்துரையாடல் நிகழ்வு என்பதை அறியமுடிந்தது மனிதர்களோடு மனம்விட்டு பகிர்ந்து கொள்ள ஒரு நிகழ்வை கடைபிடித்து வருகிறார்கள். இது இன்றைய மனித சமூகத்திற்கு ஒரு நுட்பமான அறிவை கடத்துவதாக அமைகிறது.

உலகில் நூலகங்களை கடந்து மனிதன் நூலகம் என்கின்ற ஒரு திட்டத்தை டென்மார்க் கோபன்ஹோகன் நகரில் 2000-ம் ஆண்டு உருவாக்கியிருக்கிறார்கள். தற்போது இதன் இயக்குனர் ரோனி அபர்ஜெல் அவருடைய சகோதரர் டேனி , பேரிட் அனிடா அண்டர்சன் ஆகியோர் நிர்வகித்து வருகிறார்கள் என்பது கூகுள் மூலம் தேடியபோது எனக்கு கிடைத்த தகவலாகும். எதற்காக இது போன்ற நிகழ்வுகளை ஒருங்கிணைத்து மனிதன் நூலகம் என்கின்ற ஒரு திட்டத்தை தொடங்கி இருக்கிறார்கள் என்பதை நாம் கவனிக்க வேண்டியதாக இருக்கிறது. உலகில் பல்வேறு இனங்கள் கலாச்சாரங்கள் , மொழியில் இப்படி வேறுபட்ட அறிவு நுட்பத்தோடு மனித சமூகம் வளர்ந்து கொண்டிருக்கிறது என்பதை நாம் கவனிக்க வேண்டியவை. அப்படிப்பட்ட மனிதர்கள் எதிர்கொண்ட சவால்கள், இன்னல்கள் வலிகள் ,இன்பம் மனிதர்களின் பக்குவமற்ற போக்கு எப்படி தன் வாழ்வில் எதிர்கொண்டு அவற்றை அல்லது ஒரு புத்தகத்தின் வாயிலாக தான் உணர்ந்துகொண்ட கருத்துக்களை அதன் நுட்பங்களை ஒரு மனிதனிடமிருந்து இன்னொரு மனிதர்கள் பரிமாறிக் கொள்கிற போது அதனுடைய நுணுக்கங்கள், ஆற்றல், அதற்கான தேவைகள் இப்படி ஏராளமான விஷயங்களை ஒரு மனிதனிடமிருந்து இன்னொரு மனிதர்கள் கற்றுக்கொள்வது மட்டுமில்லாமல் ஒரு மனித உறவுகளை தேவைகளை அடிப்படையான கருத்துப் பரிமாற்றத்தை பகிர்ந்து கொள்வது காலத்தின் தேவையாக இருக்கிறது.

இன்றைக்கும் மனிதர்கள் பலவிதம் சிந்தனையோடு இயங்குகிற போது ஒவ்வொரு மனிதர்களின் கருத்தியலில் புரிந்து கொள்கின்ற உணர்வை பெறுகிறோம் அல்லது விமர்சிக்கும் உணர்வை வெளிப்படுத்துகிறோம் இப்படி ஒரு மனித அறிவாற்றலை உணர்ந்து கொள்கிறபோது நேர்ப்படுத்திக் கொள்ள ,பாதுகாப்பு உணர்வோடு இயங்க விழிப்புணர்வாகக் அமைகிறது .

மனிதம்,மனிததன்மையற்றசெயல்,மனிதசமூகத்தின் மீது எப்படி அன்பு செலுத்துவது,எப்படி உலகில் போராடிக்கொண்டிருக்கிறார்கள் கல்வி இல்லாமல் , உடையில்லாமல் எத்தகைய வலிகளை எதிர்கொள்கிறார்கள் போன்ற கருத்துக்களை உள்வாங்கிக் கொள்கிற போது நம்மை நாம் நேர்ப்படுத்தி கொள்கிறோம், நிதானம் கொள்கிறோம் உண்மையை தேட முயற்சிக்கிறோம் போன்ற மாற்றங்கள் மனங்களுக்குள் நிகழ்கிறது என்பதை காணமுடியும்.

இந்தியாவில் மனித நூலகம் என்ற திட்டம் ஹர்ஷத் பத் என்ற மாணவர் இந்த திட்டத்தை ஹைதராபாத்திற்கு கொண்டுவந்திருக்கிறார் முதன்முதலாக 2016-ம் ஆண்டு இந்தூர் நகர் இந்தியன் இன்ஸ்டியூட் ஆப் மேனேஜ்மென்ட் வளாகத்தில் நடைபெற்றிருக்கிறது. இதன் மூலம் இந்தியமாநிலங்களில் சென்னை, பெங்களூர்,மும்பை ,ஹைதராபாத் போன்ற நகரங்களில் மனிதன் நூலகம் இயங்கி வருகிறது. சமூக வலைத்தளம் மூலம் அதன் உரையாடல் நிகழ்வுகளை காணமுடிகிறது. இந்திய அளவில் மனித உரையாடல்கள் சார்ந்து மொழி வேறுபாடுகள் கடந்து இது போன்ற நல் கருத்துக்கள் , உணர்வுகள் , புத்தகங்கள் மீது ஏற்படும் பார்வைகள், விவாதங்கள் நல்லிணக்கமான சூழலை உருவாக்குவது மட்டுமல்லாமல் முற்போக்கு சிந்தனை வளர துணை நிற்கிறது .

"என் கல்லறையில் எழுதுங்கள் இங்கே ஒரு
புத்தகப்புழு உறங்குகிறது" என்று குறிப்பிட்டார்"
--- பெர்ட்ரண்ட் ரஸ்ஸல்
@@@

www.ingramcontent.com/pod-product-compliance
Lightning Source LLC
Chambersburg PA
CBHW020959180526
45163CB00006B/2423